002

003

004

005

006

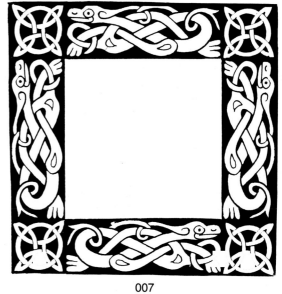

007

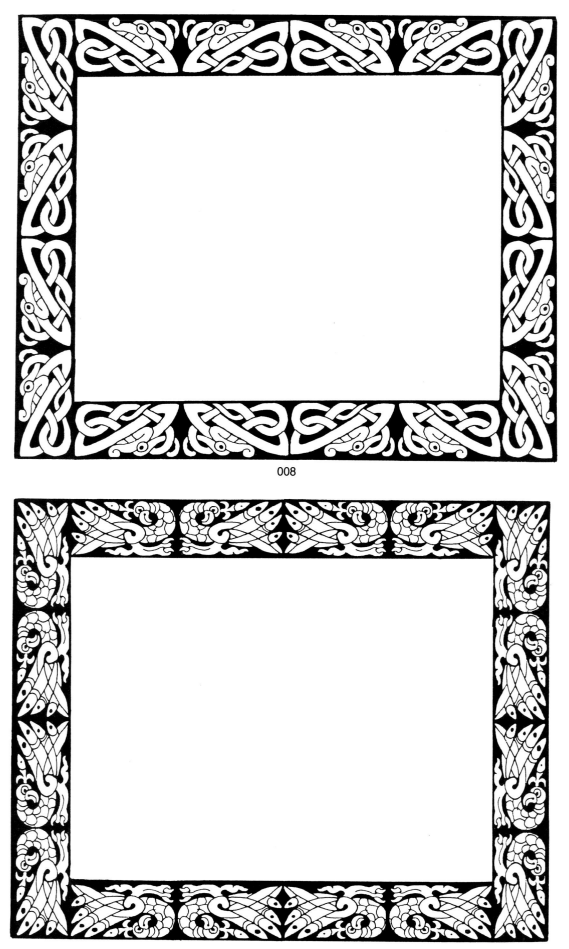

008

009

3

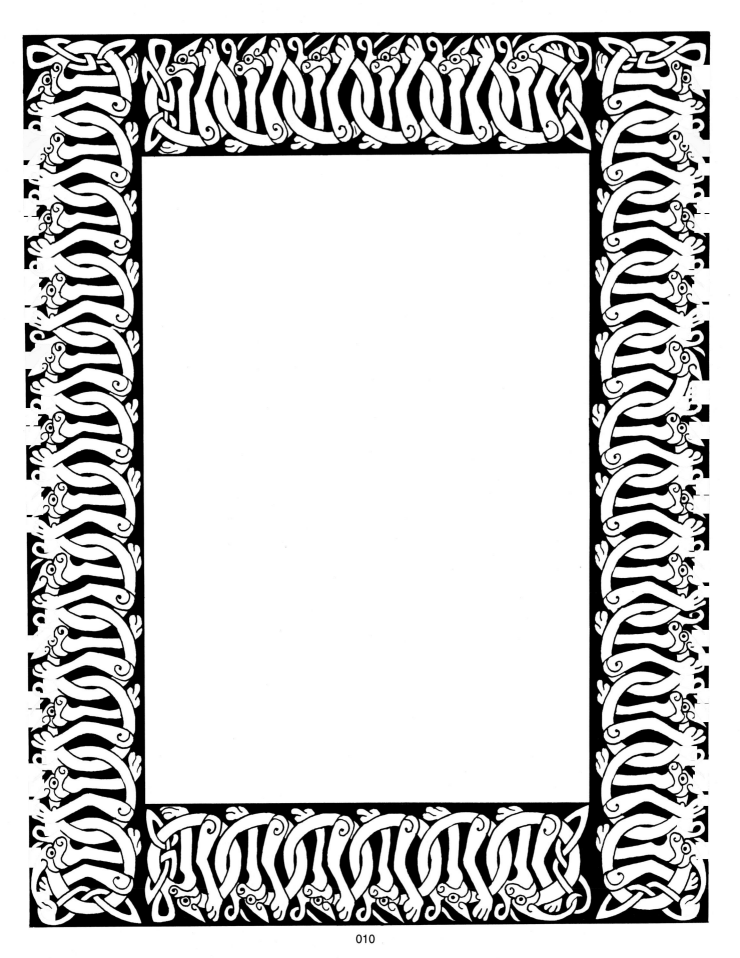

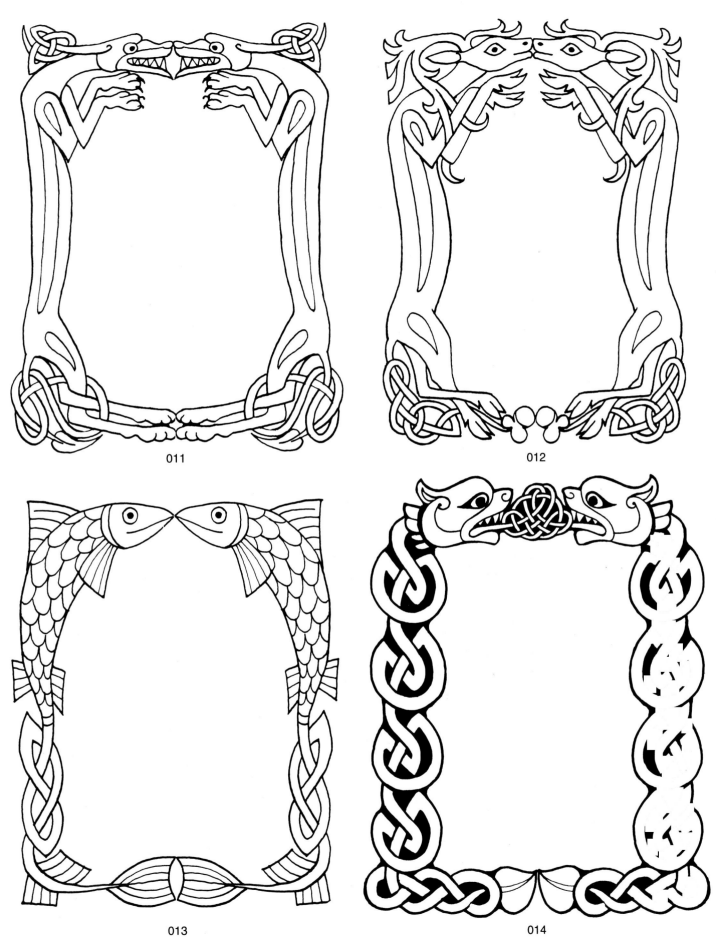

011

012

013

014

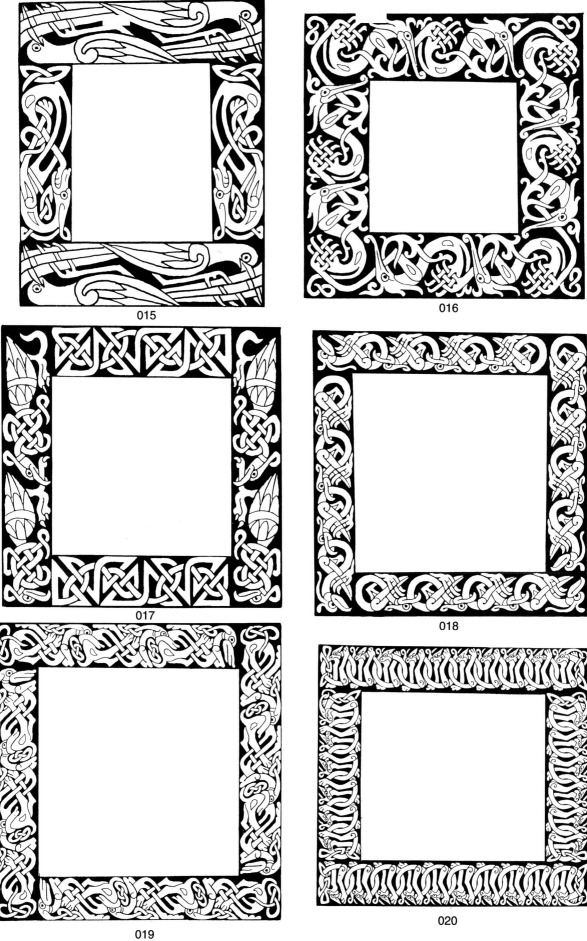

015

016

017

018

019

020

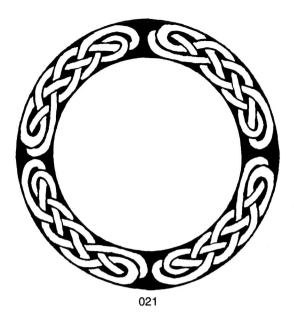

021

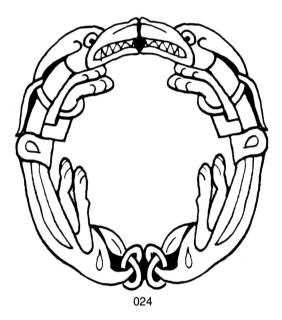

022

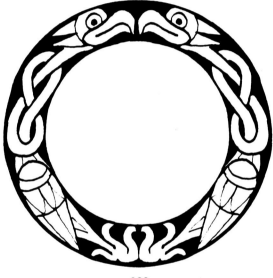

023

024

025

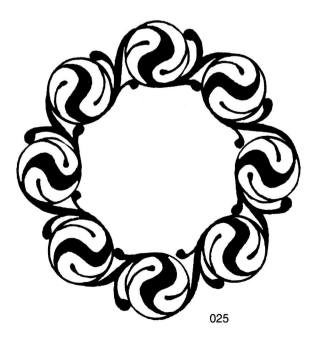

026

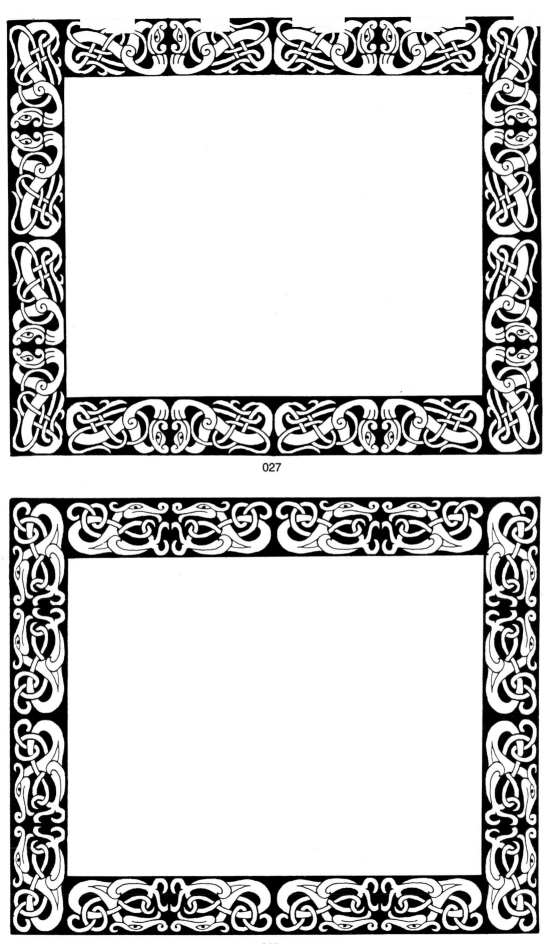

027

028

030

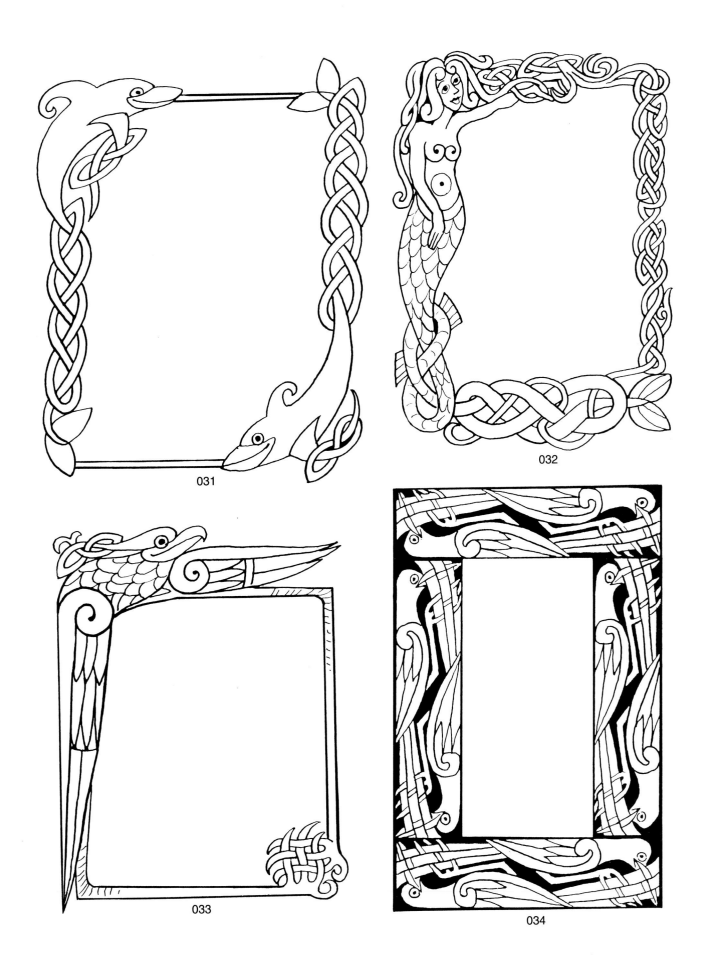

031

032

033

034

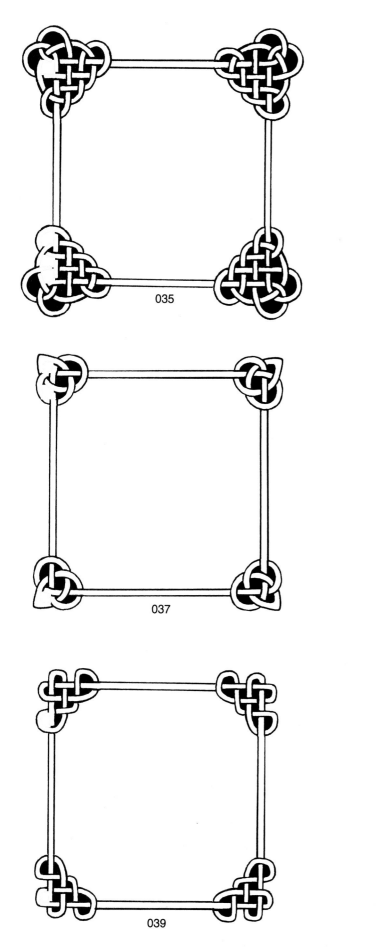

035

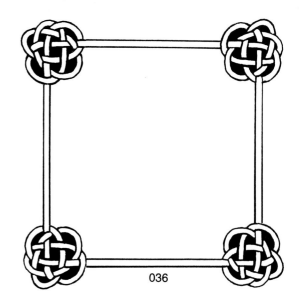

036

037

038

039

040

041

042

043

044

045

046

13

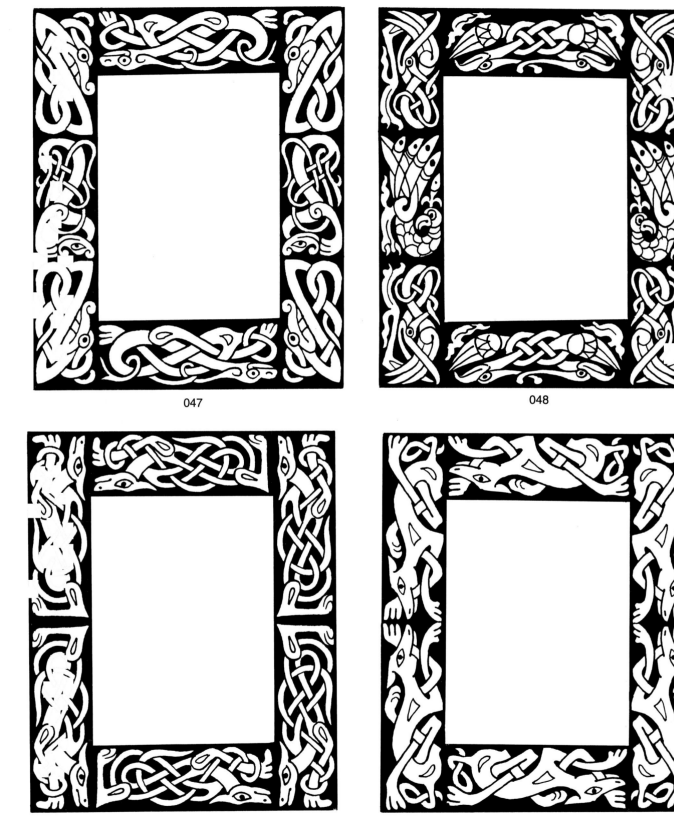

047

048

049

050

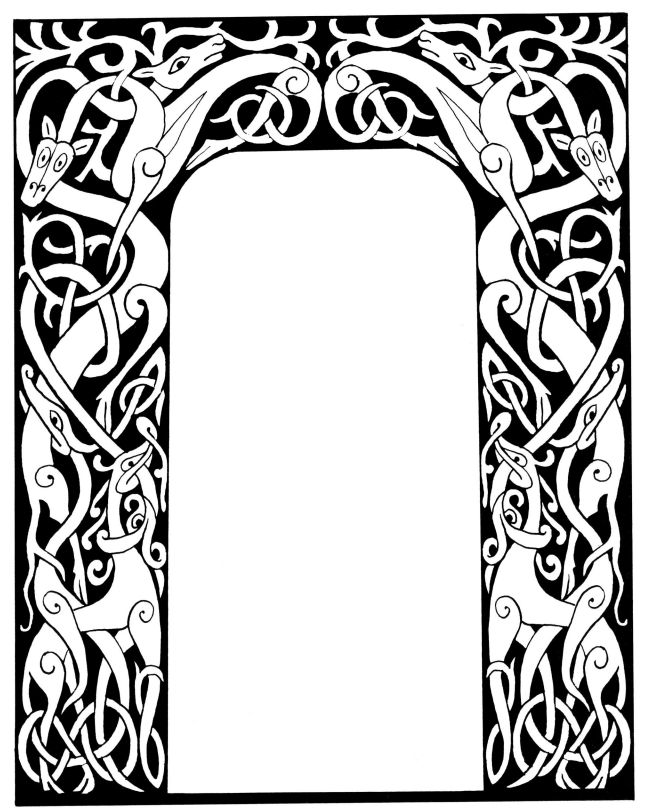

051

052

053

054

055

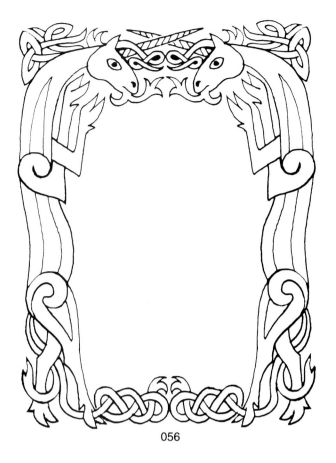

056

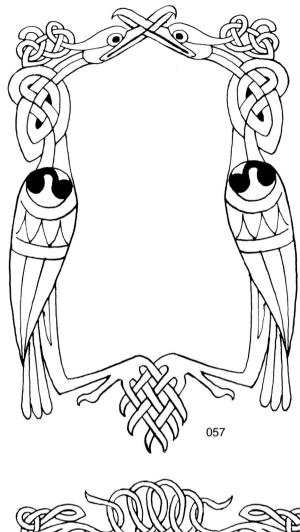

057

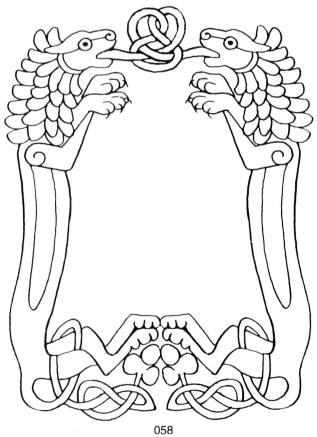

058

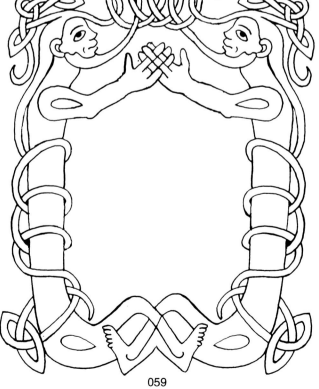

059

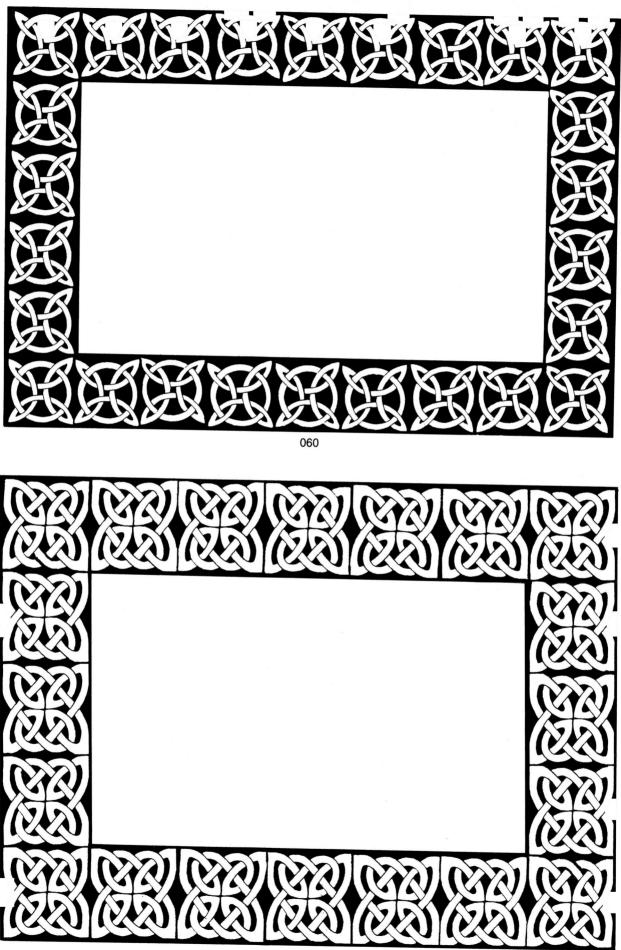

060

061

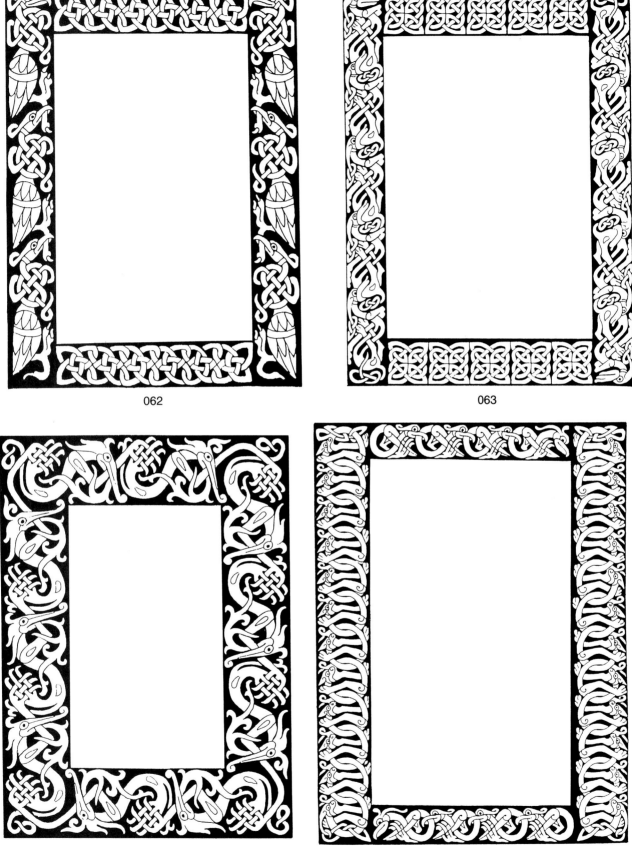

062

063

064

065

067

068

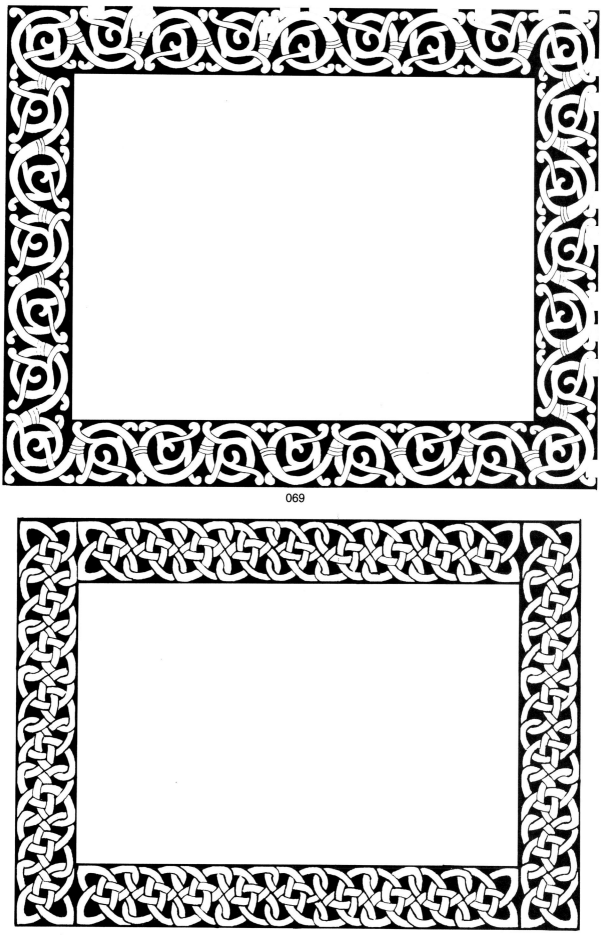

069

070

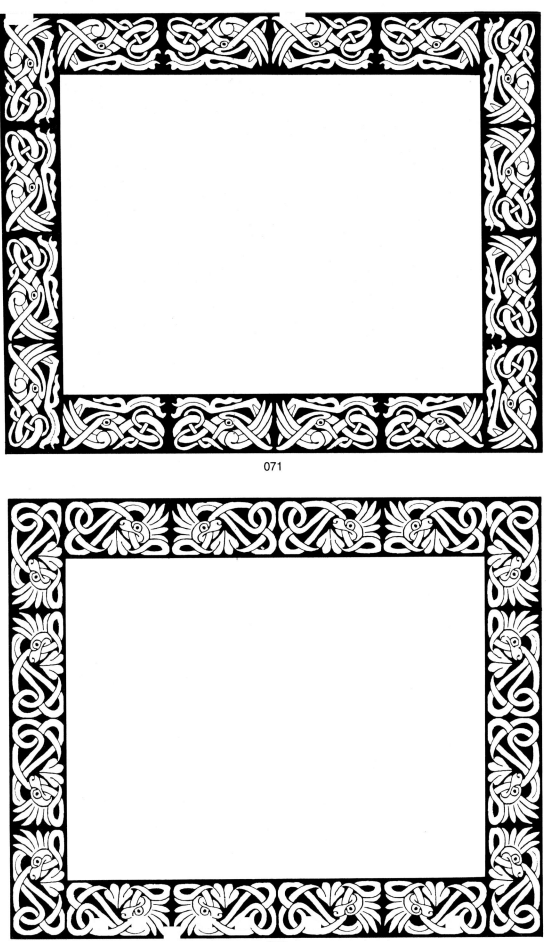

071

072

23

073

074

075

076

077

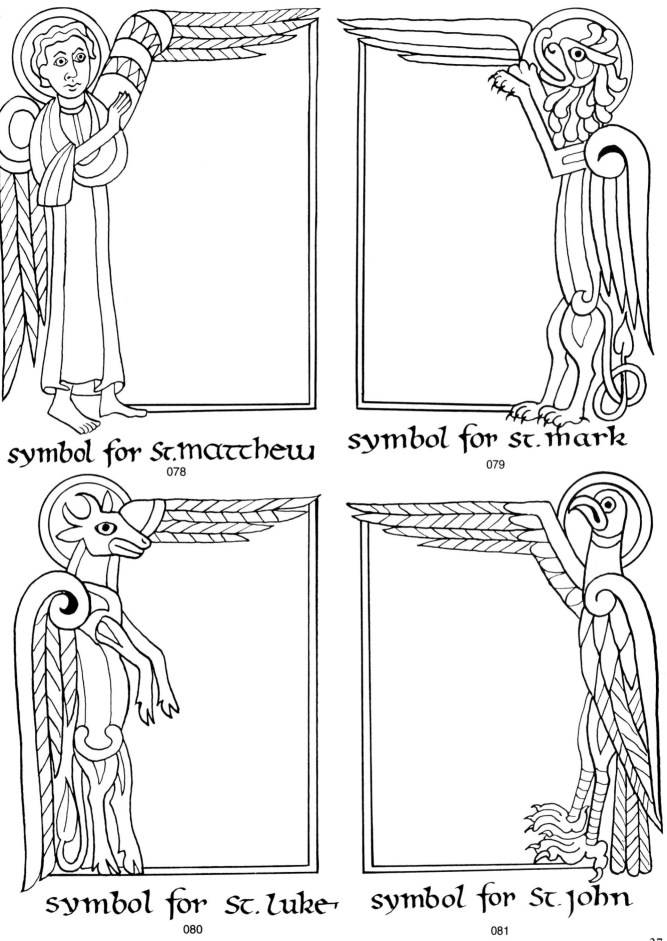

symbol for st. matthew

078

symbol for st. mark

079

symbol for st. luke

080

symbol for st. john

081

082

083

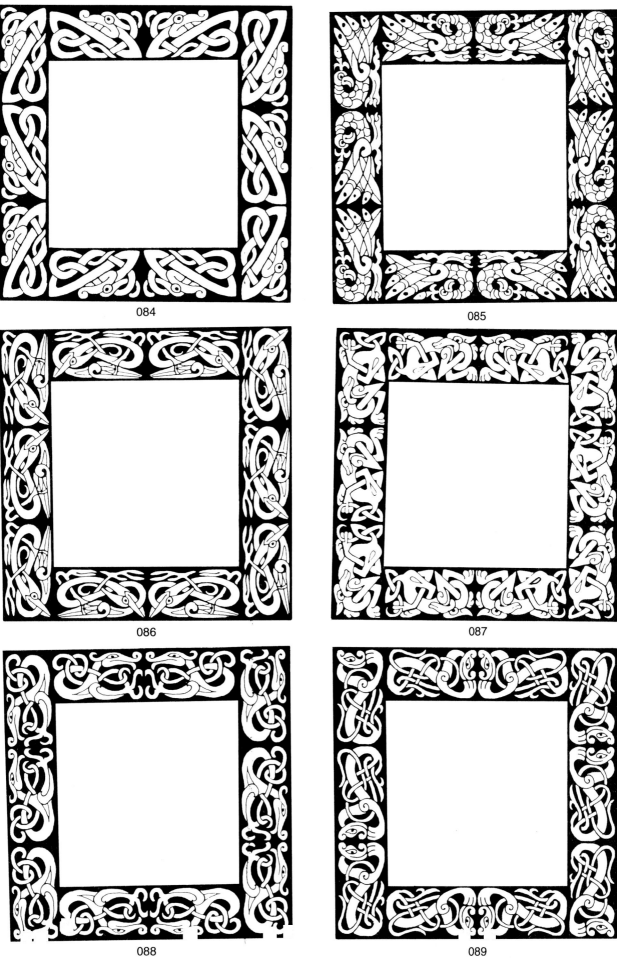

084

085

086

087

088

089

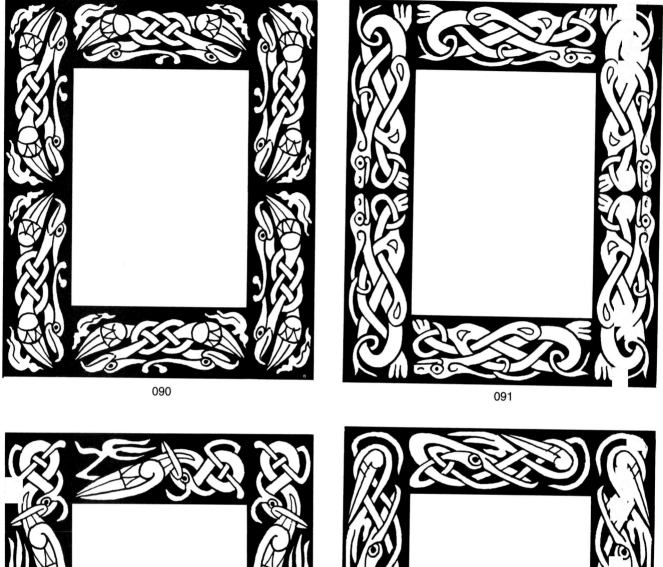

090

091

092

093

094

095

096

32